1920—1960年 經典電影海報的字體

Selected Types from Movie Posters in the Past

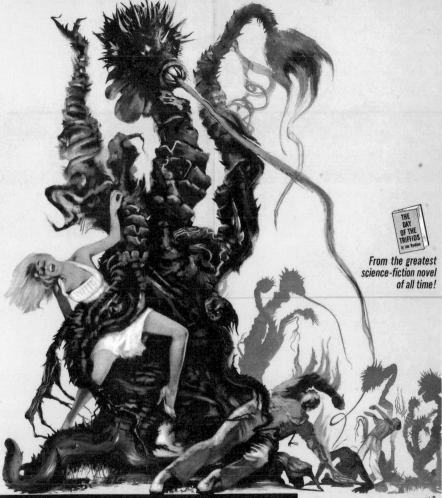

BEWARE THE TRIFFIDS...they grow
...know...walk...talk...stalk...and KILL!

*From the greatest
science-fiction novel
of all time!*

THE DAY OF THE TRIFFIDS

CINEMASCOPE AND EASTMANCOLOR

STARRING
HOWARD KEEL
NICOLE MAUREY

Executive Producer **PHILIP YORDAN** · Produced by **GEORGE PITCHER** · Directed by **STEVE SEKELY** · Screenplay by **PHILIP YORDAN** · From the Novel by **JOHN WYNDHAM** Author of "VILLAGE OF THE DAMNED" · A SECURITY PICTURES LTD. PRODUCTION AN ALLIED ARTISTS RELEASE

參照電影中「三腳樹」的造型，運用無襯線的標題字體，
「THE DAY OF THE TRIFFIDS」呈現類似怪物觸角的形態。

「三腳樹」長著可怕的毒刺，擁有和動物類似的敏銳感官，還有三隻可以移動的「腳」，它在最初是隨著流星雨降落到地球的孢子。在這部英國科幻電影裡，人們為了獲取它們身上的汁液而大量種植它們。一場詭異的流星雨以不可思議的亮度照亮了整個地球，絕大多數人類的眼睛因此瞬間失明了。於是，「三腳樹」乘人類虛弱之際發動「叛亂」，可憐的人類因為看不見東西，毫無還手之力。

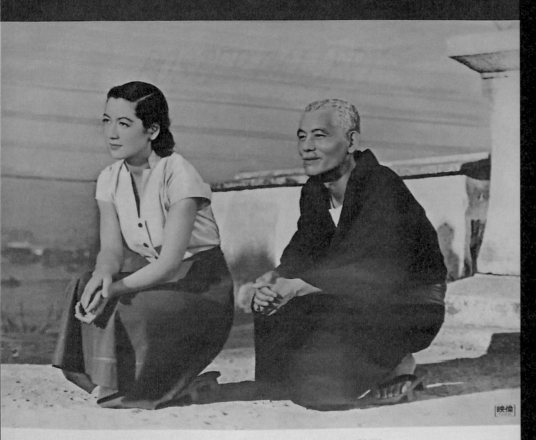

名匠小津安二郎の映画芸術！

東京物語

いつの世にも変らぬ、人の心の豊かさと、せつなさ！しみじみ描きつくす、人生の哀歓……

原　節子・笠　智衆・東山千栄子
香川京子・杉村春子・山村　聡・三宅邦子・大坂志郎
東野英治郎・中村伸郎・十朱久雄・安部　徹

監督小津安二郎　　脚本野田高梧・小津安二郎／撮影厚田雄春

手寫字體「東京物語」和海報的整體調性和諧統一，
給人一種樸實、自然的感覺。

一部日本劇情電影，試圖反映真實的社會問題：兒女長大，各自成家。一對老夫婦想到東京看望自己
的孩子們，便帶著愉快的心情上路。然而，東京的一切讓老夫婦感到陌生，孩子們也忙於生活、工
作，很少有時間陪伴他們，只有守寡的兒媳婦真心對待他們。

被黑色噪點圍繞的復古標題字體「群魔」充滿拼貼感，
紅色的字體不僅提亮了整張海報的色調，還強化了海報的年代感。

這部中國劇情片講述了惡棍與游擊隊的故事：戰爭期間，一群毒販、流氓等惡棍奉日本人之命，暗地成立漢奸組織。其中一個流氓和一個兵痞計劃走私軍火，以此牟利，結果被組織裡的其他人發現了，雙方因此發生衝突。沒想到軍火的買主竟然是游擊隊的人，在槍林彈雨中，惡棍們紛紛逃進地下室，卻被游擊隊的手榴彈炸得粉身碎骨。

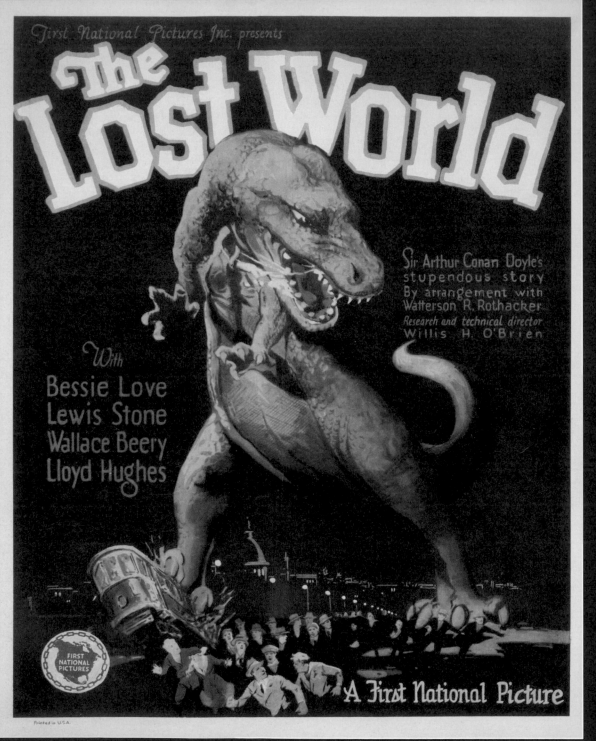

為配合恐龍的對角線構圖，粗壯的標題字體
「The Lost World」呈拱形排列，加強了整個版面的視覺張力。
藍色描邊和切面的運用也增強了字體的層次感。

這是一部美國奇幻探險無聲電影，改編自英國作家亞瑟·柯南·道爾的同名小說，講
述了一群冒險家在南美洲高原發現了恐龍和類人猿的存在，他們費盡心思讓一頭恐龍
帶回倫敦，不料恐龍逃脫，大鬧一場。

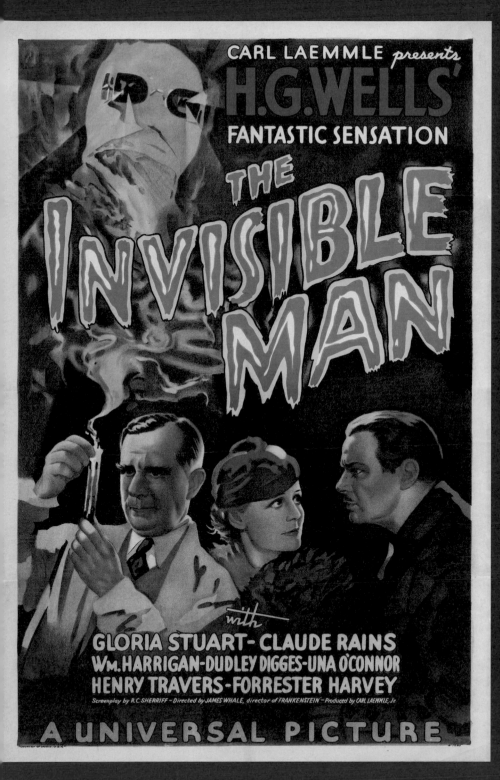

CARL LAEMMLE *presents*

H.G.WELLS'
FANTASTIC SENSATION

THE INVISIBLE MAN

with

GLORIA STUART - CLAUDE RAINS
WM. HARRIGAN - DUDLEY DIGGES - UNA O'CONNOR
HENRY TRAVERS - FORRESTER HARVEY

Screenplay by R.C.SHERRIFF - Directed by JAMES WHALE, director of FRANKENSTEIN - Produced by CARL LAEMMLE, Jr.

A UNIVERSAL PICTURE

標題字體「THE INVISIBLE MAN」在視覺上如液體般流動，
欲向下滴的狀態透出絲絲恐怖氛圍。每一個字母中的白色
色塊猶如液體的反光表面，讓字體在整體視覺更豐滿。

這部美國科幻恐怖無聲電影，改編自英國小說家赫伯特喬治‧威爾斯的同名小說，講述一名科學家研製了
一種能使人隱形，但同時也會讓人失去理智的藥劑，他服下隱形藥後開始殺人，經過與警察的一輪搏鬥，
最終他被抓獲，還被子彈擊中，死亡之際，他的臉和身體逐漸變得清晰可見。

《德古拉的女兒》 / *Dracula's Daughter* (1936年)

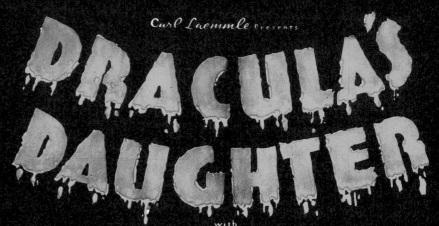

標題字體「DRACULA'S DAUGHTER」的外輪廓
被設計成如滴血般的形態。綠色和黃色的搭配與
吸血鬼的圖像相呼應，同時在視覺上增添了陰暗感。

這部吸血鬼題材的美國恐怖電影，講述了吸血鬼德古拉女兒的故事。在德古拉死後，他女兒深信唯有摧毀
父親的身體，才能擺脫他的影響，正常地生活，但是計畫失敗了。她向一名精神科醫師尋求幫助，並綁架
了他的未婚妻，把她帶到了特蘭西瓦尼亞，當精神科醫師拯救他的未婚妻時，他們展開了搏鬥。

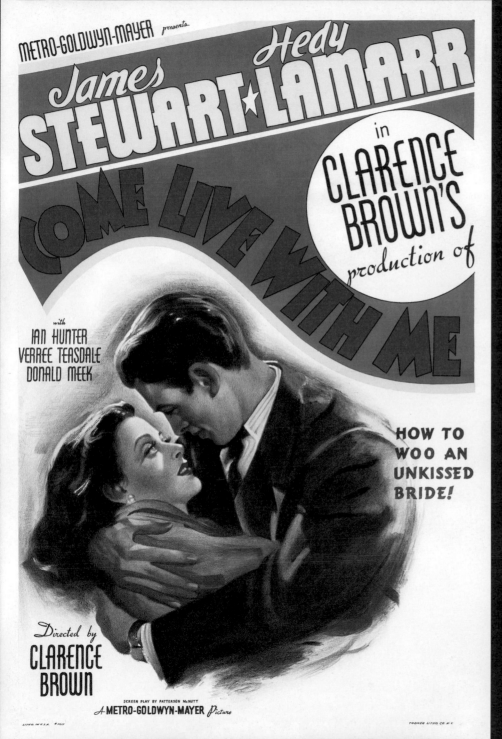

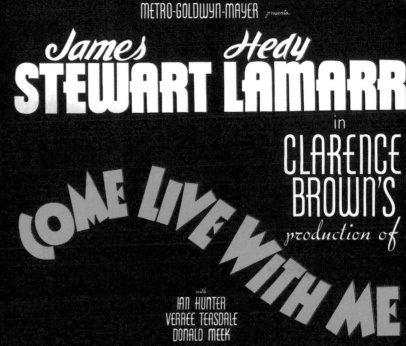

標題字體「COME LIVE WITH ME」的排版高低起伏，充滿律動感。
字體中尖銳的切角與其他圓潤的字體形成了強烈的對比。

在這部美國浪漫喜劇電影中，一位美麗的維也納難民偷渡到美國，為了得到美國公民的身份，她和一名
作家安排了一場策略婚姻。電影名字來自英國劇作家克里斯托弗 · 馬洛的詩作《激情牧人的情歌》的開
場白——「來，與我同住，做我的愛人（Come live with me and be my love）」。

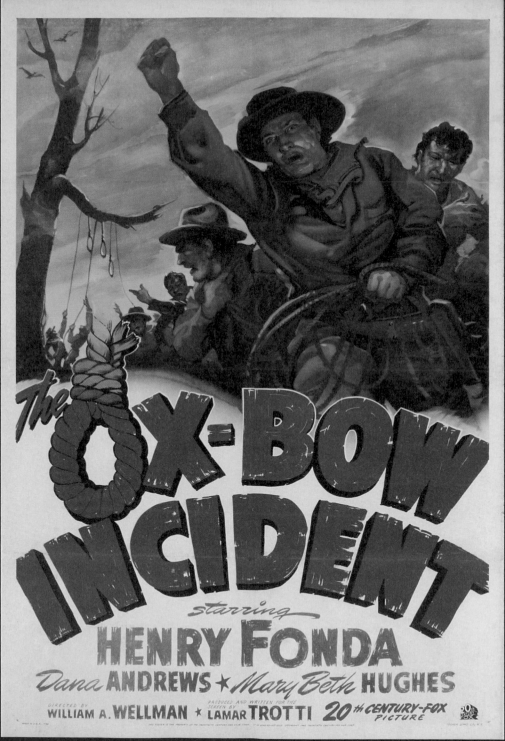

以「木柵欄」和「麻繩」作為視覺元素，運用在標題字體
「THE OX-BOW INCIDENT」的設計中。每一個字母呈現了如同
木板的肌理。特別的是，字母「O」被設計成如繩套的造型，
暗諷電影中私自進行絞刑的西部牛仔。

這是一部關於美國西部牛仔的電影，講述了兩個牛仔聽說牧場主人被謀殺，一心想揪出兇手，伸張正義，
卻冤枉了到牧場買牛的三位年輕人，誤以為他們偷了牛並殺害了牧主，於是不分青紅皂白地將其中一個年
輕人處以私刑，後來才知道牧主並沒有死，他回來後告訴所有人兇手另有其人，而且已被逮捕。

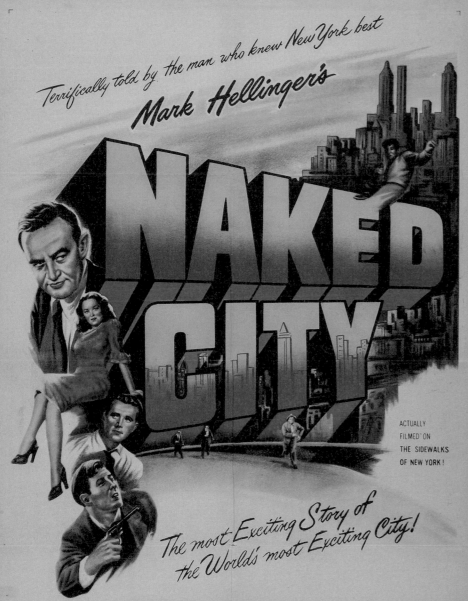

Terrifically told by the man who knew New York best

Mark Hellinger's

NAKED CITY

ACTUALLY
FILMED ON
THE SIDEWALKS
OF NEW YORK!

*The most Exciting Story of
the World's most Exciting City!*

starring **BARRY FITZGERALD**

and Featuring
HOWARD DUFF · DOROTHY HART · DON TAYLOR · Directed by JULES DASSIN · Produced by MARK HELLINGER

Associate Producer: JULES BUCK · Screenplay by ALBERT MALTZ and MALVIN WALD · From a Story by MALVIN WALD

A UNIVERSAL-INTERNATIONAL RELEASE

立體的標題字體「NAKED CITY」帶有透視感，
如高樓聳立，充滿都市感。黃、紅漸變色讓人聯想到
都市中的霓虹燈，完美突出了電影的場景。

在這部美國黑色懸疑電影裡，一個年輕女模特兒被發現慘死在公寓中，一名偵探和他的助手負責該案件的調
查。隨著調查的深入，疑點落在多個嫌疑人身上，他們都被證實與一系列的公寓盜竊案有關。然而，真相
平並沒有那麼簡單。

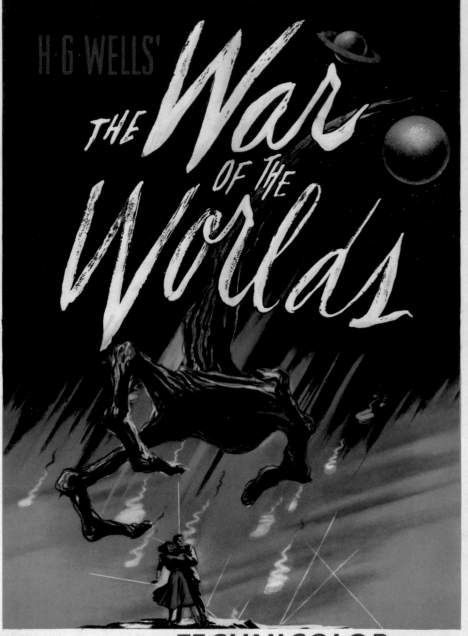

《世界大戰》 / *The War of the Worlds* (1953年)

傾斜排列的字體「THE WAR OF THE WORLDS」帶有
略顯銳利的線條且充滿粗糙的手寫感，與背景中的手掌相呼應，
形成了一種由上而下的壓迫感，同時渲染了一種慌亂的氛圍。

改編自英國小說家赫伯特・喬治・威爾斯的同名小說，這部美國科幻電影虛構了火星人因火星氣候變
法生存而侵略地球，然而人類的所有武器都不能對付火星人的襲擊，全世界的人都在逃命，整個地球
混亂。

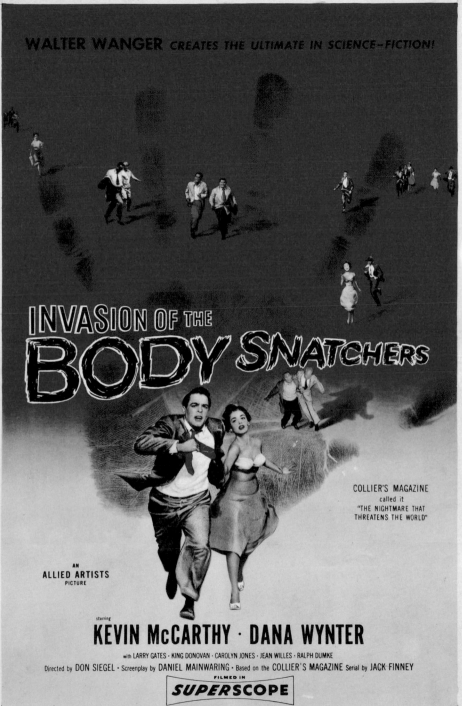

《天外魔花》 / *Invasion of the Body Snatchers* (1956年)

WALTER WANGER CREATES THE ULTIMATE IN SCIENCE-FICTION!

INVASION OF THE BODY SNATCHERS

COLLIER'S MAGAZINE
called it
"THE NIGHTMARE THAT
THREATENS THE WORLD"

AN
ALLIED ARTISTS
PICTURE

starring

KEVIN McCARTHY · DANA WYNTER

with LARRY GATES · KING DONOVAN · CAROLYN JONES · JEAN WILLES · RALPH DUMKE

Directed by DON SIEGEL · Screenplay by DANIEL MAINWARING · Based on the COLLIER'S MAGAZINE Serial by JACK FINNEY

FILMED IN
SUPERSCOPE

潦草手繪風格的字體「INVASION OF THE BODY SNATCHERS」

從左到右逐漸縮小，具有透視感的編排形成了一種動感，

視覺化地呈現大聲呼喊的狀態。

外來物種入侵地球是這部美國科幻恐怖電影的主線情節：地球外的植物孢子從太空墜落，在地球某個虛構

小鎮裡長成了巨大的豆莢，每個豆莢成熟時能吸收在它附近熟睡人類的身體特徵、記憶以及性格，並繁殖

出每一個人的複製品。然而，這些複製品缺乏人類所有的情感。當地的一名醫生揭發了這個「安靜」入侵

事件，並試圖阻止它。

劉釗（左）和蕭火德（右）

another design‥

作為「視覺翻譯者」的我們，設計不依靠靈感，靠邏輯和詹火德，分享他們對展覽視覺設計的想法和經驗。他們將自己視作展覽的「視覺翻譯者」，透過視覺的呈現，賦予觀眾體驗展覽前的第一眼價值。

another design，中國廣州的一個跨媒介視覺設計團隊，曾經榮獲紐約 ADC、ONE SHOW、紐約 TDC、東京 TDC、GDC Award、HKDA Award 等多項國際設計獎，同時是2019年國際平面設計聯盟（AGI）的新晉成員。在平面、多媒體、產品、攝影等多個設計領域，another design 都有卓越的成就。本書邀請了他們的創始人兼創意總監——劉釗

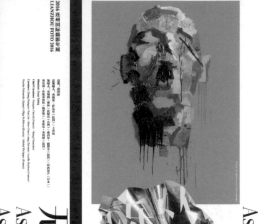

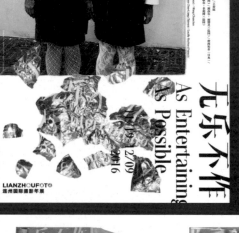
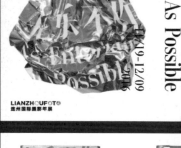
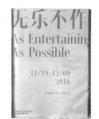

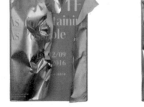

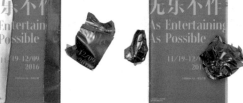

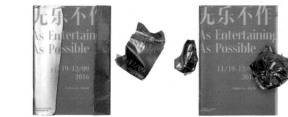

2016年連州國際攝影年展的主題為《無樂不作》，策展人意在批判當下的消費觀念。

中文標題字採用了漢儀字庫的瑞意宋體，設計師為戰國棟。

Q： 展覽的視覺設計是如何開始的？你們會有哪些特別做法？

劉： 其實做展覽的視覺設計和做品牌設計沒什麼區別，都會有一些搜尋、分析和解題的工作。

詹： 「解題」就是理解和消化主題。因為每一個展覽都會有一個特定的主題以及一堆闡述主題的文章，每場展覽策展人的理解都不一樣，所以我們會嘗試揣測出他要講什麼故事、表達什麼內容、有什麼價值觀，他的作品屬性是怎樣的，想要輸出的東西是什麼，然後透過視覺的方式「翻譯」出來。這是在設計前期準備中非常重要的工作。

劉： 所以我們的工作就是在展覽主題的基礎上「翻譯」。在我們的設計裡，我們不會過多地強調風格或形式，而是思考主題和內容裡更深層次的東西，然後用最合適的「手段」把背後的核心呈現出來。

詹： 就像我們在學習寫作文的時候，不是有「中心思想」這個詞嗎？其實我覺得很多事情，比如做展覽，需要掌握它的中心思想。我們非常有幸能接觸到許多很好的策展人，他們都是有東西要傳達的。比如《無樂不作》，這個展覽要講的就是諷刺享樂主義、消費主義、拜金行為，主題的調性非常明確，參展作品也是偏娛樂、偏調侃一點的，讓人清楚知道這個展覽要做什麼，是以一個怎樣的態度去講一些事情。它不是非常嚴肅地批判，而是暗諷、自嘲，背後暗透著對這些價值觀的不同意，但又沒有辦法改變，畢竟可能有時候人都會陷入這些東西。所以我們以「紙醉金迷」的方式設計展覽的整體視覺形象。這就在於我們是否深刻理解了展覽主題，是否能準確地掌握住它想要講的是什麼，它要怎麼講、要講給誰聽。

Q： 這個準備階段一般會花多長時間？

詹： 我們基本都會把大部分時間花在前期的「解題」和「翻譯策略」上。理解完主題後，還要找可以翻譯的對象、設計的策略等，所以時間是沒有辦法量化的。可能需要長時間的討論和嘗試，有時候可能你想到了，但試了之後才發現不對。在我們看來，這就是可能性的前提吧，在我們都不確定的情況下，才能找到很多的可能性。但是，唯一能確定的是我們需要「翻譯」的內容。

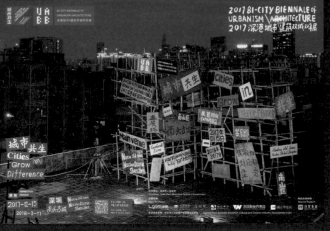
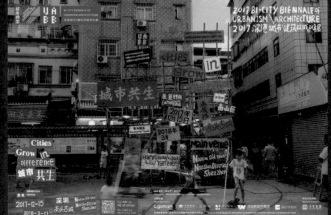
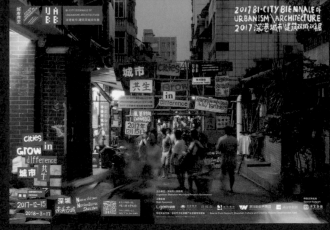

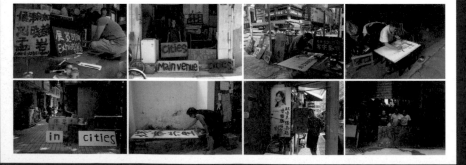

2017 年深港城市 / 建築雙城雙年展，主題為《城市共生》，旨在探討城中村與城市的發展關係，提倡城中村作為社會基層人群，其生活的空間和城市的發展是相輔相成的，缺一不可。

40多位生活在廣州、深圳、香港城中村和城市的居民受邀，以自己的方式書寫展覽名稱、展覽時間等文本訊息。

Q: 剛提到需要去「找可以翻譯的對象」，這個被「翻譯」的對象要怎樣去識別呢？它會有哪些特殊之處？

詹： 拿《城市共生》這個展覽來舉例吧，這樣的主題其實很難直觀地「翻譯」。最核心的點並不是主題中的「共生」，我們經過了反反覆覆的摸索、推敲，最後才得出一個概念，就是「不同」。城市要多元，要尊重不同，因為不同，才要共生。所謂的翻譯對象，大概就是這樣，一個比較能概括所有概念的切點。

Q: 「翻譯」需要到什麼程度？怎麼判斷所想到的「翻譯」是最好、最合適的？

劉： 看翻譯出來的東西是否能把展覽想傳達的內容都完整傳達出來，是否足夠貼近主題。

詹： 找到一個非常核心的「詞」，然後把這個詞視覺化，確定視覺形式。我們總結的經驗是，如果做出來的東西在內部有分歧的話，可能這個東西就不夠好了；也有可能這個東西太好了，超過了自己的慣性。

Q: 這種情況下，會採用這個設計嗎？還是說，不斷修改直到內部所有人都一致同意為止？

詹： 這當中會帶一些經驗去判斷吧，同時這也跟客戶有著莫大的關係。首先，你得預設客戶的接受程度，但有時候我們也會去挑戰客戶，運用其他工藝製作展覽素材。但前提是，我們有足夠的理由說服客戶。

Q: 所以「翻譯」需要足夠的經驗和較強的理解能力嗎？所有展覽都需要「翻譯」嗎？

詹： 也不是全部需要，我們剛才說的是我們的方式。很多平面設計做出來不一定要有理由，可能就是因為好看，不一定肩負著想要表達什麼的任務。很多展覽是沒有表達價值觀的，它可能是「大雜燴」式的展覽。例如設計週、家具展這類的展覽，你費盡心思解題是沒有必要的，它沒有太多東西能翻譯，用標題文字就可以把展覽內容傳達清楚。可能需要完全從形式出發，把展覽作品放在主視覺上。設計師的作用可能就是把視覺處理得很好看。

劉： 如果展覽的主題性不夠強，就從字體、圖形、編排等視覺表現上做文章。

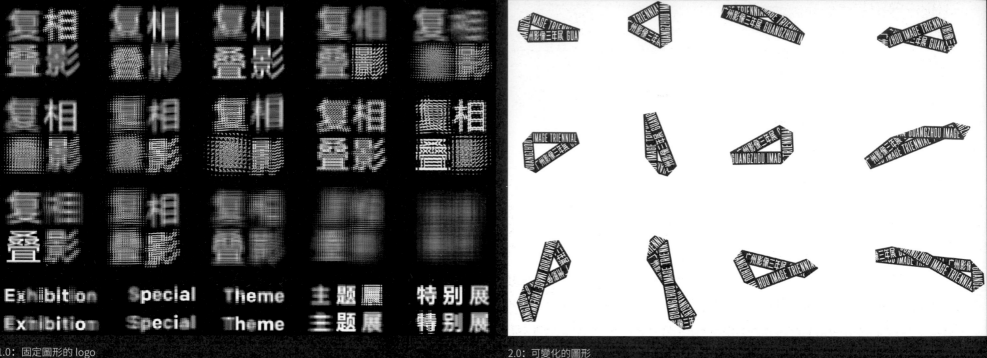

1.0: 固定圖形的 logo

2.0: 可變化的圖形

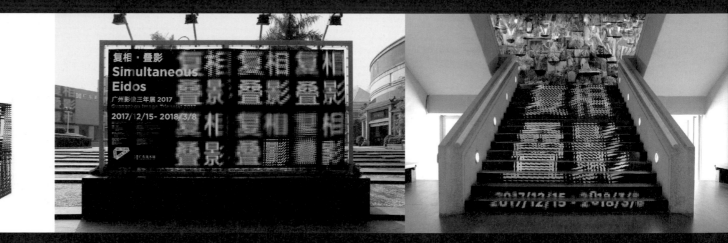

3.0: 以素材為載體的視覺形式

廣州影像三年展是由廣東美術館舉辦關於當代視覺藝術的展覽。2017年的展覽主題為《復相．疊影》，旨在鼓勵大眾深入了解紛繁的攝影與圖像的實踐，以更為開放、包容的方式掌握攝影的概念，並探討新話題——攝影和其他圖像藝術之間的關係。

整個視覺最核心的部分是黑白分隔的碎片字體——「復相」和「疊影」，我們用電腦軟體使其重疊、拆分，生成一些隨機、多變的字體圖形，以呼應展覽主題。至於展覽的素材，結合品牌形象的語境分析，最早的版本我們叫1.0，它只是一個有固定圖形的 logo，能被放在不同的地方，如卡片、海報上。到了 2.0，我們設計了可變化的圖形，這個圖形不僅可被識別，而且造型更多元、有趣。而現在這個袋子，它可能就是一種形式，能附著在任何內容上，且讓人一眼就識別出該展覽（前提是在展覽期間）。這種帶有品牌形象的素材在我們看來就是3.0。最終這個品牌的視覺核心，或者說是視覺識別的核心，不是一個固定的圖形，也不是一個變化的圖形，也不是某種顏色，而是一種形式。

Q: 視覺翻譯的作用如何在展覽《復相·疊影》上發揮呢？可以以這一個專案為例，聊聊製作展覽素材的經驗嗎？

詹： 我們從英文名字 Simultaneous Eidos（直譯為「同時的理念」）上解題，因為我們覺得英文名字更容易理解主題，這也是一個我認為比較好的方法。對於設計展或者藝術展，策展方在想名字的時候，中文名往往都會特別虛、特別繞，但英文名字就會特別直接，所以我們一般都會先透過英文理解主題。整個展覽的主題闡述了攝影與現實世界的關係，其實就是共識性與平行空間的關係。比如，你為一顆蘋果拍攝了一張照片，拍攝的蘋果與現實中的蘋果其實是兩種東西，你可能想透過蘋果表達某些想法，但那是你自己的，蘋果是蘋果本身，所以拍攝的照片與被攝物有一個平行關係。這顆蘋果在這個空間是唯一的，你可以拍很多張，甚至多個角度，其他人也可以拍，但是每個人所要表達的東西不一樣，但都是同一個蘋果——這就是共識性。經過一番思考後，我們開始設計視覺。字體中的每一個格都是那一個字的局部，透過很多個局部組成一個字，組合而成的字其實不是原本的那個字，它變成了另外一種感受的東西。在動態圖像裡中文和英文的字體看似在一起，但其實是反向、平行的關係。至於展覽的應用系統設計，包括環保袋、工作證、海報、邀請函等，我們製作了一個系列。一開始，我們用展覽名字《復相 · 疊影》設計了環保袋的外觀，但主辦方認為展覽一結束，袋子就沒有銷售價值了，於是我們用美術館的名字再次設計了袋子。我們還為現場展覽製作了一個互動裝置，讓視覺和展覽主題的關聯性更強。

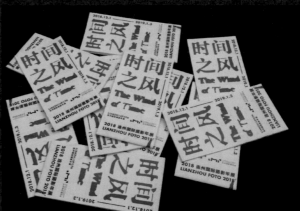
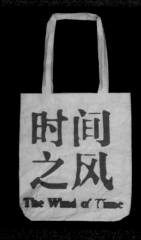
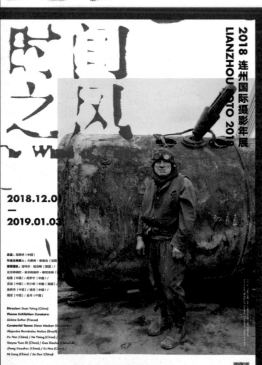
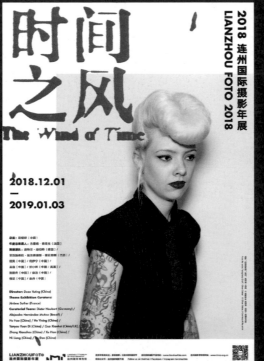

2018年連州國際攝影年展的主題為《時間之風》。策展方希望透過攝影揭示人類社會發展中發生的問題。

《時間之風》的標題字體，我們選擇了風雅宋體字。因為這款字體的筆劃粗細不一，當吹風機的風一吹，每個筆劃的局部會有明顯變化，不像黑體字，每一個筆劃都是均等的，吹風機用力吹都不能達到像宋體的效果。

Q: 在 2018 年連州國際攝影年展《時間之風》裡，利用沙子製作的標題字體是怎樣誕生的？

劉：策展人應用了哲學家布魯諾·拉圖爾的一句話「現實就是抵抗」。意思是，我們所生存的社會空間都是經歷時間的變化而形
 成，每一次的變化都是一種對抗。我們希望尋找時間在現實生活中遺留的痕跡，於是將時間和沙子連結。在古代，沙子就是
 一種計時工具。我們用沙子做成字體，並利用吹風機，透過風吹沙，形成對抗的痕跡。在印刷上，我們用磨砂印刷海報和書
 的封面，還原出沙子的質感。

Q: 關於動態字體，你們會一開始就預想到它的運動形式嗎？

詹：其實我們不具備預想的能力，一開始只有一個大概的方向，腦中有一個剪影，順著這個方向再一步步深入，不斷調整、修改
 和嘗試，包括字體間的密度、運動的節奏等，最終才達到想要的感覺，就是往實現概念的方向創作，但不是靠靈感，而是不
 斷嘗試。

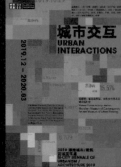
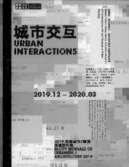
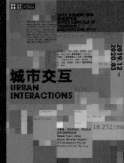
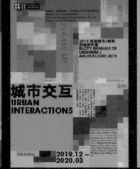
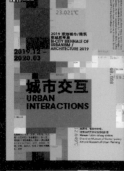

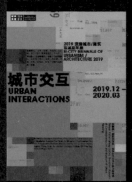
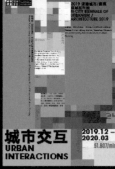
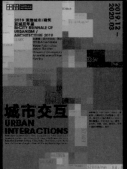

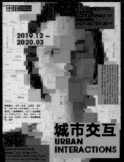
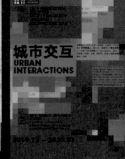

2019年深港雙城雙年展的主題是《城市交互》：城市與城市、城市與人以及城市中人與人的關係是一個巨大而複雜的交互系統，文字、符號、圖形、影片、音檔等訊息透過數據為載體在系統中流通，每個人既是數據的使用者，也是生產者。我們把《城市互動》理解為城市與數據之間的一種關聯與交錯，數據在其中呈現出城市不斷的變化。透過採集城市中不同維度的數據，將其視覺化地分解和提取，並轉譯成獨特的視覺語言符號，我們以數據即時更新的頻率和短暫的性質，體現城市交互的即時性和既視感。

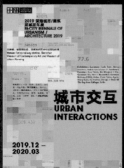
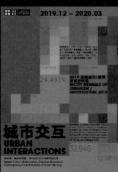
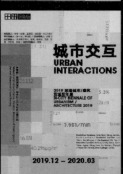

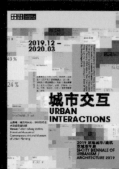

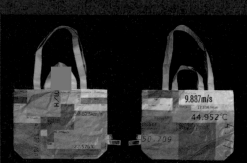
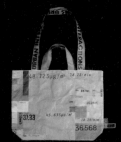
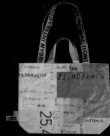
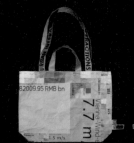
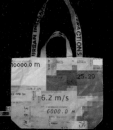
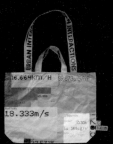
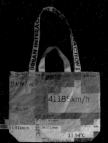

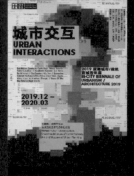

Q： 你們如何獲得靈感?

詹： 我們好像從來都沒有強調靈感這件事情。對於我來說，藝術家在創作過程裡需要「靈感」，但是我們把自己定義為「視覺翻
　　譯者」，所以我們不靠靈感。我們所有的創作都源自於「解題」，思考怎樣的表達方式是最好的，找出合適的視覺形式後再
　　加以實現。這就好比調整投影儀的焦距，調到最好的時候就會定下來。所以在整個設計過程當中，我們並沒有任何一個環節
　　需要靈感。做設計的時候，或多或少，背後都會有一套邏輯，這種邏輯也許對很多設計師來說並不是必需的，有些人甚至覺
　　得這部分不重要。但事實上，設計好比一座冰山，它只露出了一處冰角，倘若你把底下的部分忽略掉的話，是不對的。我們
　　要設計出一個看起來很好、很完整的東西時，背後就需要有一套邏輯、一個理由去支撐它。

劉： 我們強調的是邏輯和推導，因為我們是在為客户解決問題，如果說明天要提案了，而我的靈感還沒來，那怎麼辦? 做設計不
　　能只靠靈感。

Erich Brechbühl，瑞士琉森的獨立平面設計師，活躍於海報與企業設計領域，並致力於推廣瑞士平面設計以及作為設計師提供溝通和展示的平台。他在這裡成立了自己的平面設計工作室 Mixer，也是瑞森 Weltformat，其作品具有平面設計師（WGDF）的創立人之一。Erich 的平面設計工作室在國際上榮獲多項大獎，其作品具有後現代視覺的鮮明風格和極強的記憶點。本次採訪探詢他在海報設計上運用字體的方式和對於字體設計的看法。Erich 也樂意藉這次機會，與讀者分享他多年職業生涯以來的工作方法與設計經驗。

我唯一的設計法則——
保持開放的態度對待所有新手法

Erich Brechbühl·

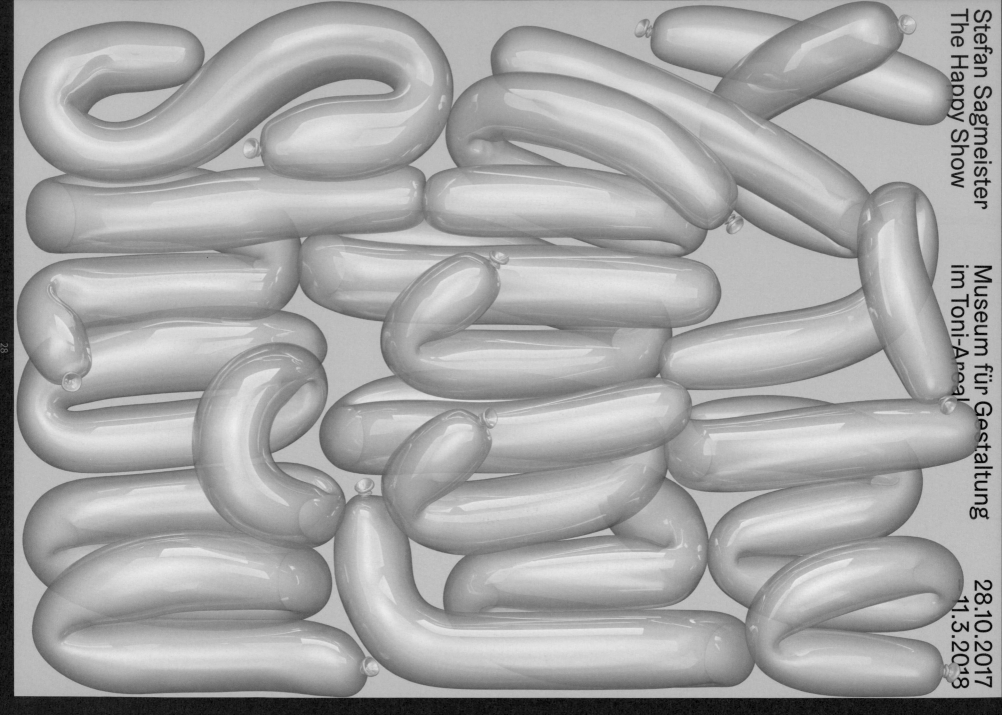

Stefan Sagmeister
The Happy Show

Museum für Gestaltung
im Toni-Areal

28.10.2017
11.3.2018

Q: 你有很多海報設計都利用物品，如氣球、方塊、水紙等組合而成的字體，它們看起來非常有趣。你是怎麼選擇這些物品？為什麼會選擇用物品設計字體？

E: 我曾經當過印刷學徒，從此之後，我就對字體設計特別感興趣。很早以前我就意識到，字體的造型能傳達出許多東西，而不僅僅是人所能讀到的文本內容。特別在海報上，如果想讓觀眾多看幾遍海報得到活動訊息，那麼用物品設計字體就是一種製造吸引力的好方式。所有用物品組合而成的字體都有一個相似的基本理念。比如展覽《The Happy Show》，其主題是開心，而氣球常常被用在各種歡樂的節日活動裡。因此，我決定使用氣球製作整張海報的字體排版，營造出一種快樂的氛圍。

The Happy Show
為設計師施德明 (Stefan Sagmeister) 在蘇黎世設計博物館舉辦的2017年展覽《The Happy Show》所設計的海報。

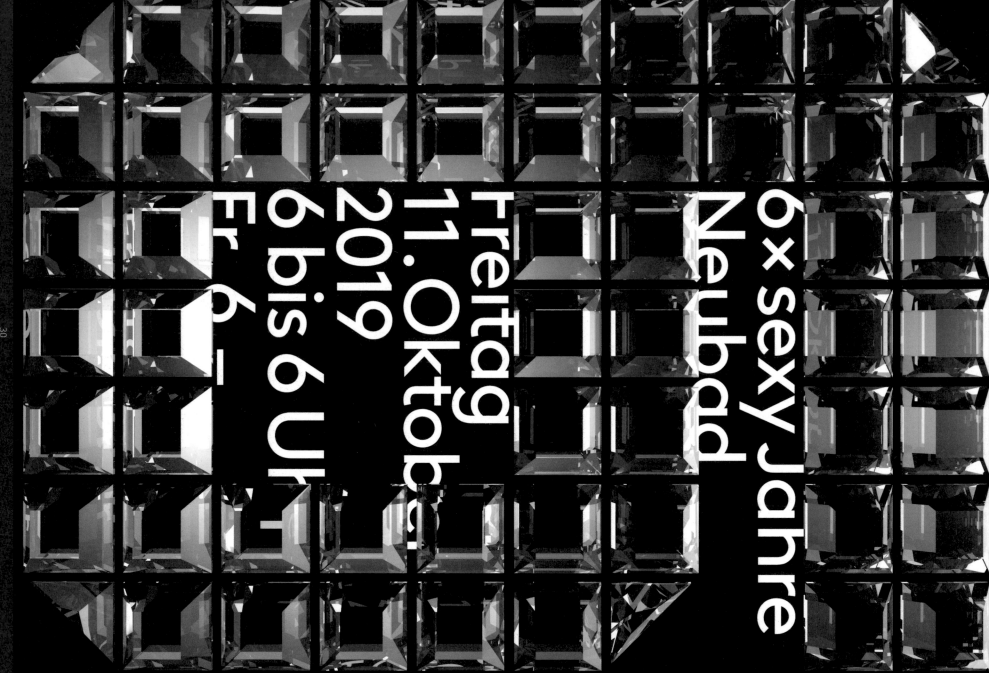

Neubad 文藝活動協會六週年紀念海報 （6 years Neubad）

位於琉森的Neubad是一個長年舉辦各種文藝活動的協會，其宗旨是利用當地一個老舊室內游泳館進行文化產業的經營和文化傳播。出於這樣的背景，Erich 用大量閃閃

發光的水晶組成了一個數字「6」，製作該協會六週年紀念日的活動海報。

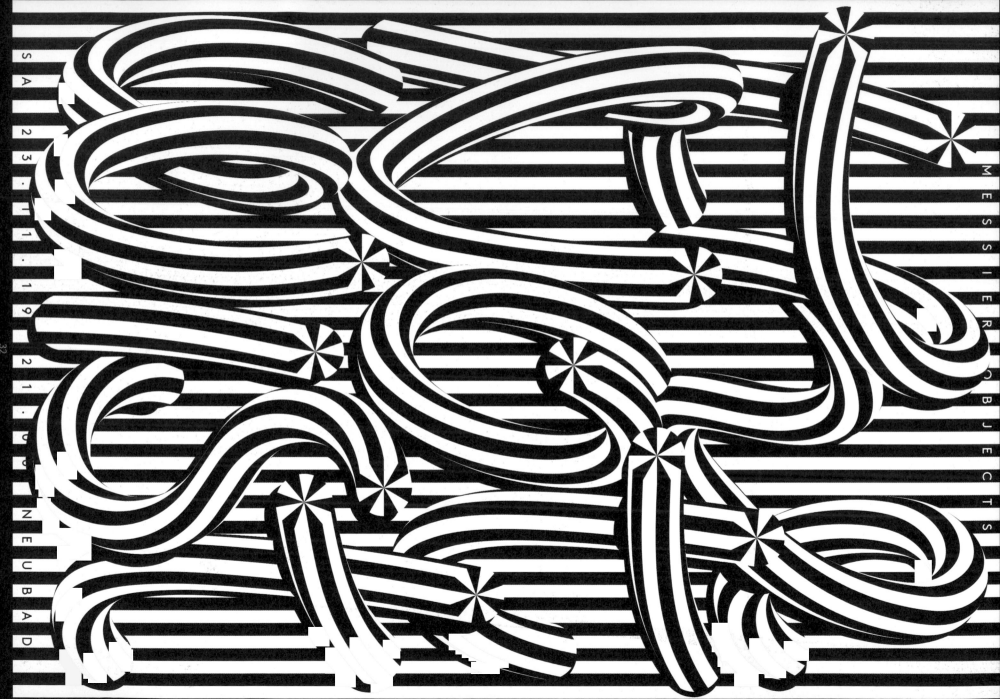

Q: 像海報The Notwist, 標題字體特別大, 而活動訊息字體特別小, 為什麼會有這樣的排版? 這種排版不會影響活動訊息的傳達嗎?

E: 附加訊息的字體大小主要取決於海報的大小。這張海報的尺寸很大, 為了引起注意, 我決定用樂隊的名字和觀眾開個玩笑: 把樂隊的名字放到海報的主視覺中, 多次「扭曲」字體, 設計了讓人眼花撩亂的排版。如此一來, 每一個對這個樂隊感興趣的人都會靠近海報, 仔細閱讀上面的小訊息。

The Notwist

為德國獨立搖滾樂隊 「The Notwist」 所設計的海報

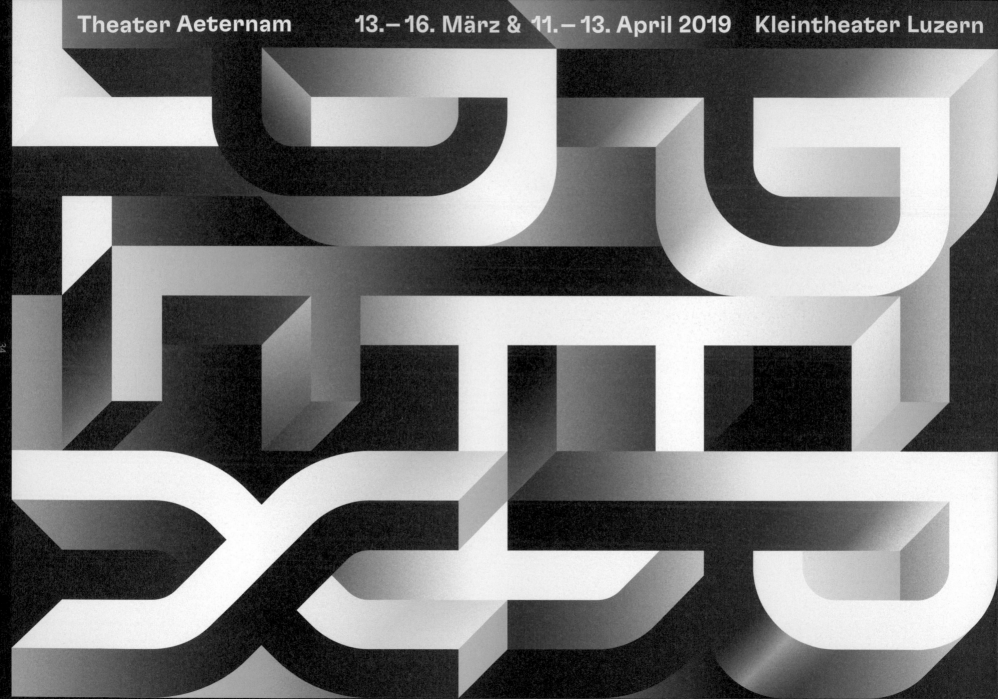

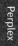
這是為德國劇作家馬瑞斯・馬・梅焰堡 (Marius von Mayenburg) 的戲劇《Perplex》(意為困惑) 所設計的劇場海報。該劇想表達一個觀點，即所有的事實都在不斷變化。為此，Erich創作了一個讓觀眾對閱讀順序感到迷惑的標題文字。

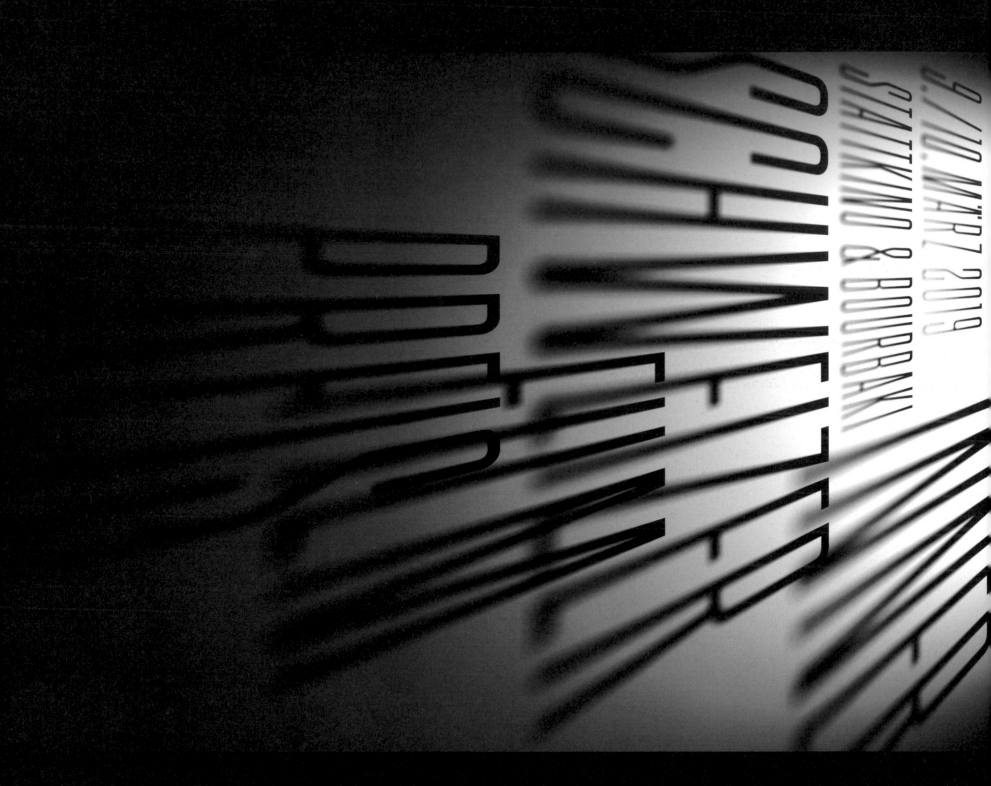

9./10. MÄRZ 2019
STATKINO & BOURBAKI

Q: 在設計活動海報時，如何判斷所選的字體符合活動主題？

E: 選擇正確的字體是我必須做出的核心設計決策之一，但它總是取決於海報的內容本身。如果需要一種滑稽可笑的氛圍，我就會選擇一種截然不同的字體，來演繹一些非常嚴肅的話題。字體本身就可以敘述一個完整的故事。

Q: 對動態海報或動態字體有什麼看法？

E: 我的動態海報通常都是附加項目，它的創作靈感都是基於靜態海報的設計理念。大多數情況下，動態都只是為了輔助主要的設計而創作。但也有一些像「Innerschweizer Filmpreis（瑞士中部地區電影獎）」的海報，利用動態海報展現電影氛圍會更好。一般來說，動態能夠更具體地表達核心思想。

瑞士中部地區電影獎宣傳海報（Innerschweizer Filmpreis）
電影拍攝，講究的是光與影的捕捉。Erich利用影子效果創作了這張海報。

Fetter Vetter &
Oma Hommage

9. – 19. Januar 2013, 20 h
Kleintheater Luzern

nach Ödön
von Horváth

Q: 為什麼會選擇平面設計？什麼契機讓你專注於海報設計？

E: 我喜歡創造東西與解決問題，所以對我來說，成為一名平面設計師就可以同時運用這兩項專長。而海報設計的精髓就在於：只靠一張紙，就能傳達出你想要傳達的一切。當然，也正是因為我對文化活動（音樂會、戲劇、電影等）的熱愛，才使我對海報設計產生了興趣。每場活動都需要海報宣傳和推廣，可惜的是，它們大多都做設計得很糟糕。所以，我覺得有必要設計出更好的海報。

Q: 我們觀察到，在你的海報設計上，字體有多種表現形式（如模糊、透視等），可以跟我們描述一下你的設計風格嗎？你會透過什麼方法獲得創作靈感？

E: 我從來沒想過一定要有一個讓人識別出來的風格，我會將更多的注意力放在需要傳達的內容上。所以我的靈感主要都來自活動的宣傳主題，這樣我就永遠不會使用偏離主題，不必要的元素。我的設計風格更多的是體現一種態度。

A Child of our Time
一場關於一名士兵生存與死亡的舞台劇，因為故事氛圍非常黑暗和冷寂，於是 Erich 把標題文字設計成像結了冰的視覺效果。

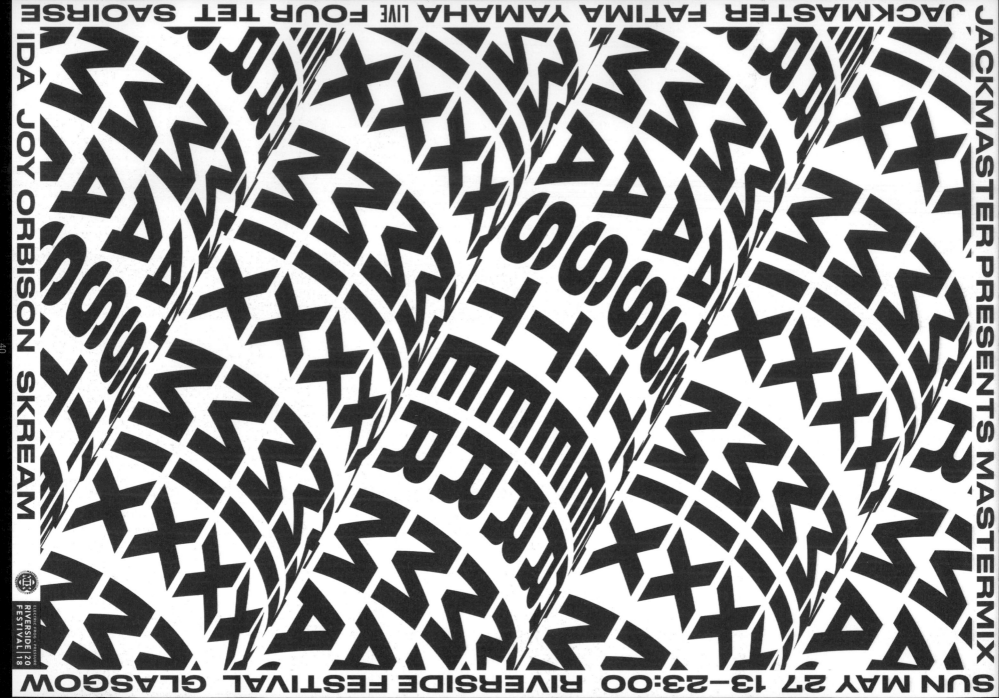

JACKMASTER FATIMA YAMAHA LIVE FOUR TET SAOIRSE
IDA JOY ORBISON SKREAM

JACKMASTER PRESENTS MASTERMIX

SUN MAY 27 13-23:00 RIVERSIDE FESTIVAL GLASGOW

RIVERSIDE 20
FESTIVAL 18
ELECTRIC FROG + PRESSURE

Q: 你不僅是一名出色的平面設計師，同時還是Weltformat平面設計節的創始人之一。當初，你是帶著怎樣的想法創立此活動？

E: 在我的職業生涯初期，我參觀過世界各地許多平面設計節，在瑞士卻沒有類似的活動。這就為什麼我決定創辦屬於我們自己的平面設計節，不僅要展示來自世界各地有趣的平面設計，同時也建立起瑞士的平面設計舞台。在我看來，作為一名設計師，與同行交流想法對自己的發展是非常重要的，而對我們來說，在瑞士推廣平面設計及其文化價值也同樣非常重要。

Q: 2019年WGDF的主題是「工具與法則」，回顧歷屆的活動，這次活動有哪些與以往不同的亮點？

E: 最後一場活動對我來說總是最好的。至少有三個展覽完全符合我們的主題：設計工具展、數位化展和凸版海報展。但是現在我想起了我們已經在籌備下一場活動了，雖然每年都要進步是困難的，但我認為今年會比去年更好！

Q: 你怎麼理解工具和法則？

E: 我不會給自己太多的限制，我也很喜歡不斷嘗試各種新工具，這樣我就可以為每一個專案找到最適合的創作工具。這讓我想起了我們唯一的設計法則——保持開放的態度對待所有新手法。

Q: 你認為，字體設計會以怎樣的趨勢發展？

E: 我更喜歡美學在以一種全球化的方式演變，民族風格已經不再存在了。我認為這是一個好的發展趨勢。我們應該擺脫在界線內的思考方式，發展更多的共同思維。

工具與法則 Tools & Rules

瑞士平面設計在中國

這是一場在中國上海舉辦，關於瑞士平面設計的展覽，其宣傳海報比是Erich 的作品。他表示這是他第一次運用中文字體排版的專案。每一個筆劃都代表著瑞場的瑞士國旗。

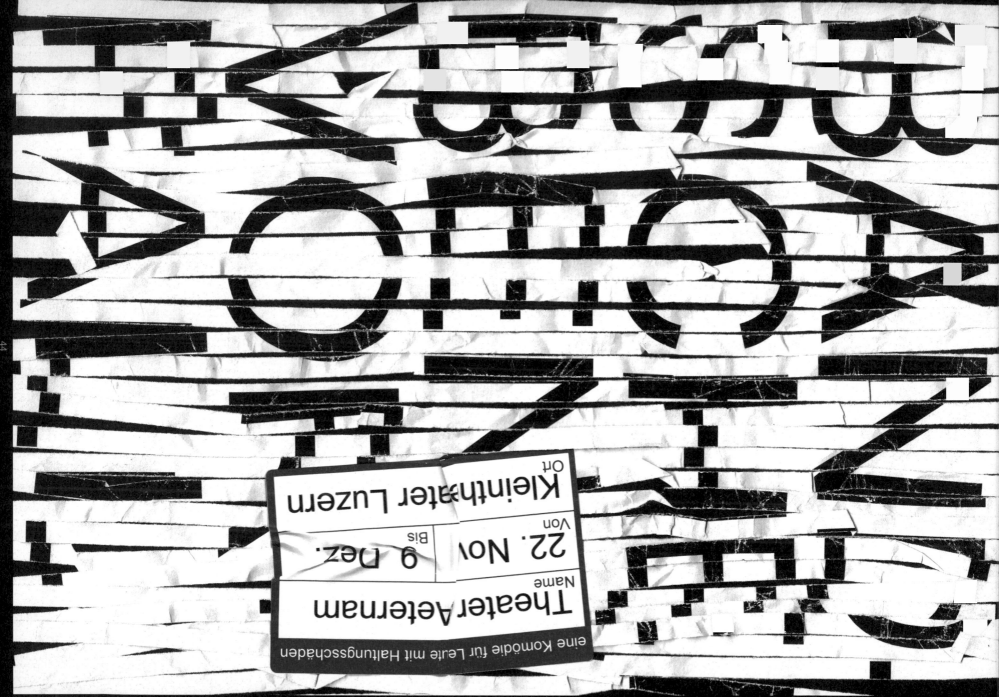

腰間盤突出

這是為一場名叫《腰間盤突出》的舞台劇所設計的海報。故事發生在一間辦公室裡，那裡的員工互相搞破壞。這就是為什麼是Erich利用裁紙刀、膠水這些辦公室常見的用品創作了海報的版面。

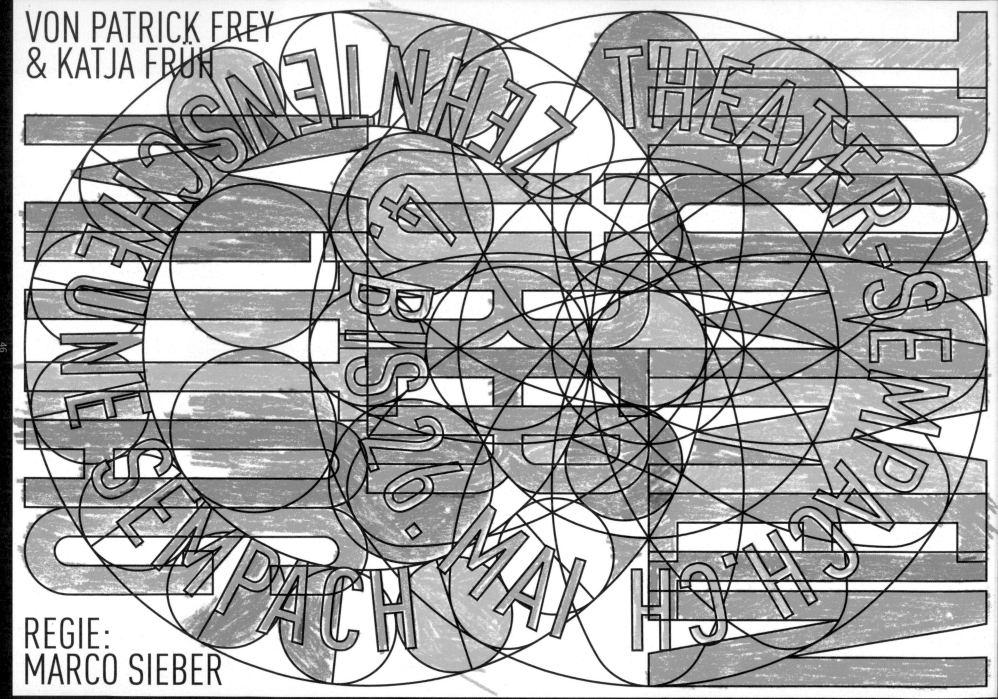

VON PATRICK FREY
& KATJA FRÜH

REGIE:
MARCO SIEBER

THEATER-SEMPACH

ZEHNTENSCHÜÜRE SEMPACH

BIS 26. MAI

EINHEIZUNE SEMPACH

响午的鼓聲

為了能與觀眾進行互動，海報以曼陀羅圖形作為基礎設計，字體被設計成只有透過正確的著色方式才能被閱讀。